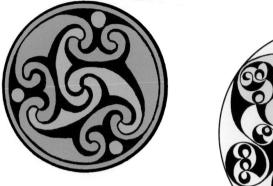

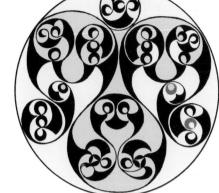

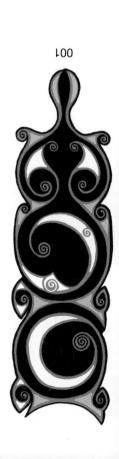

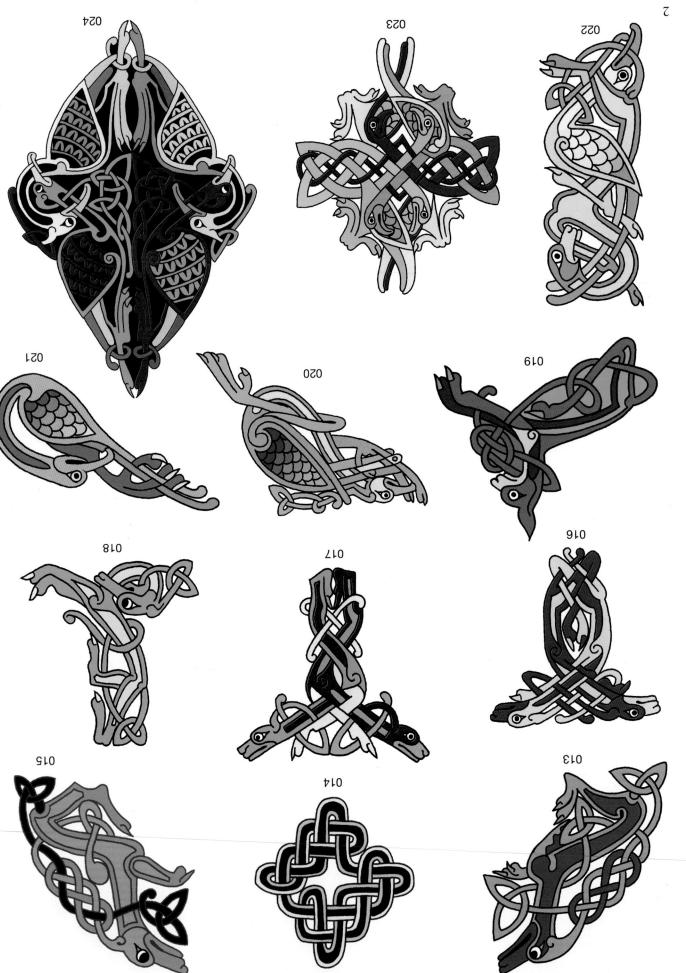

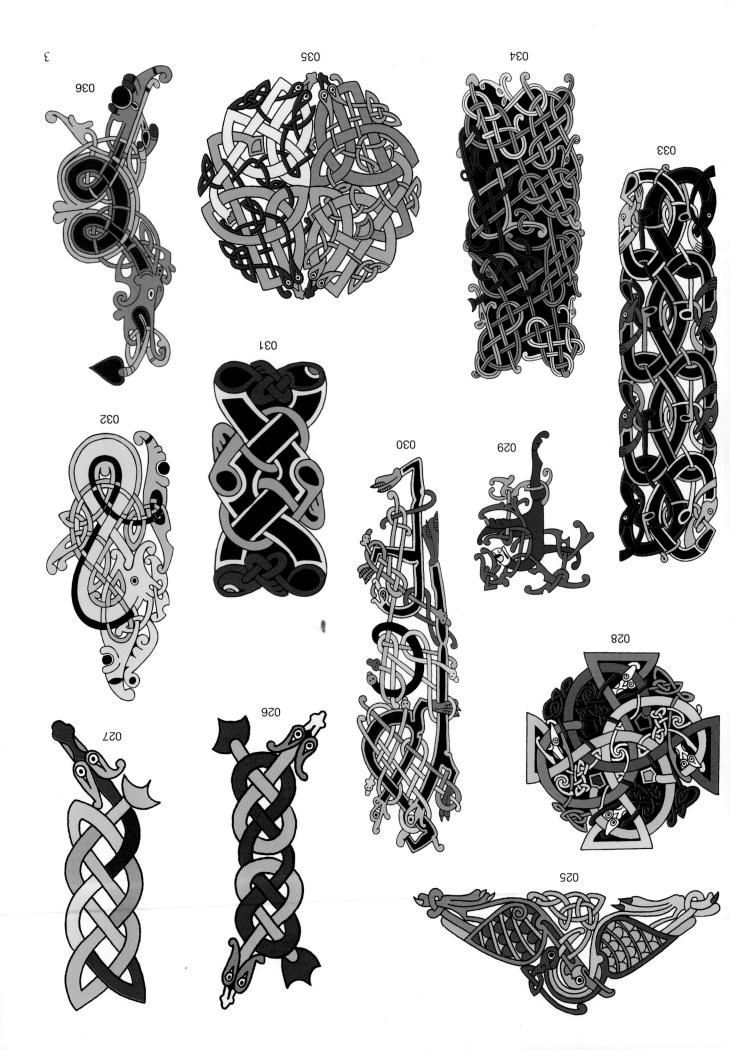

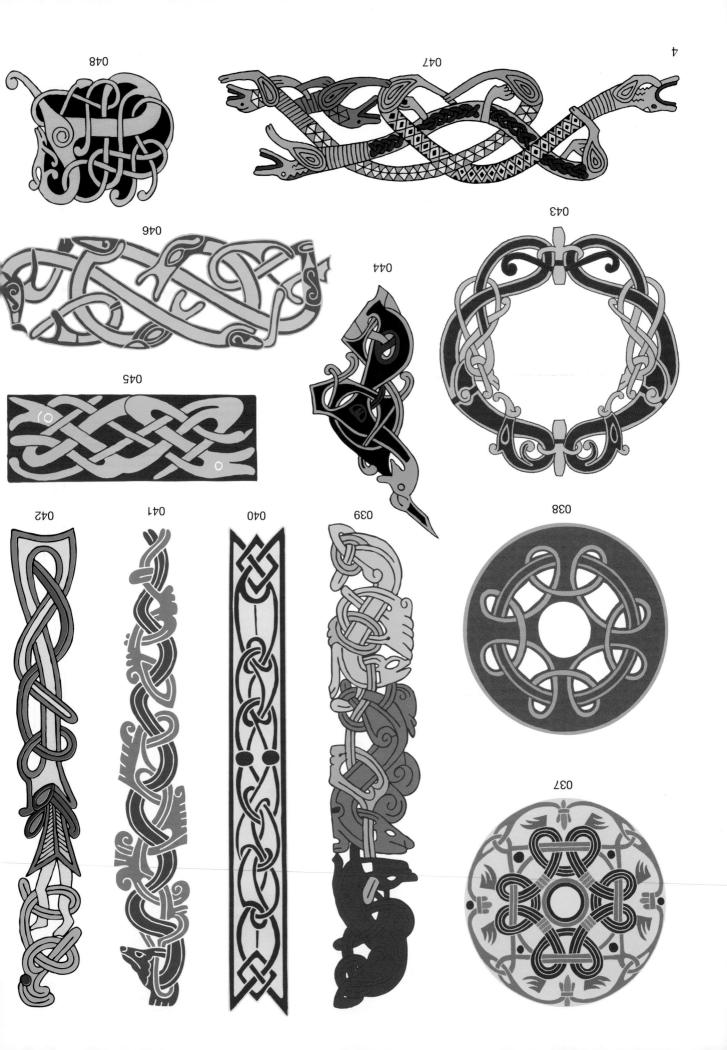

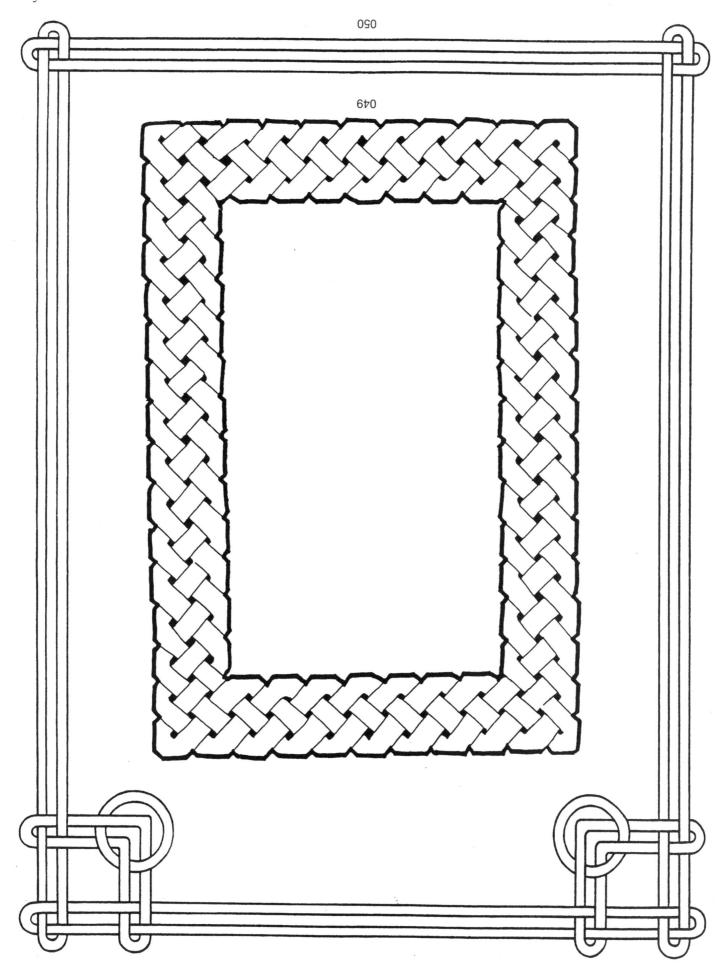

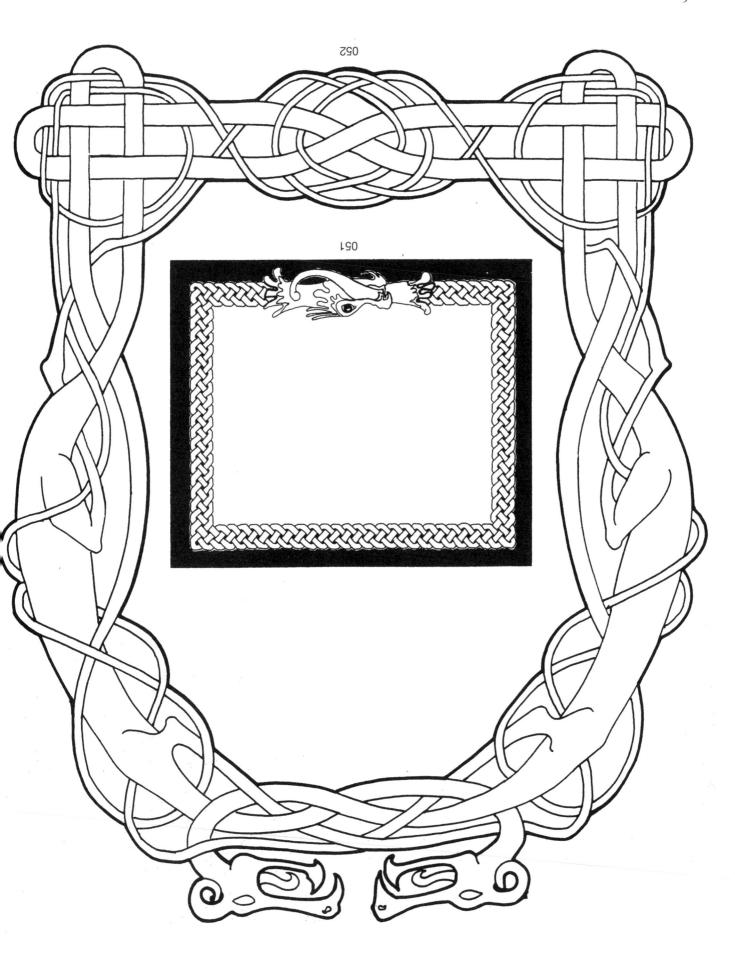

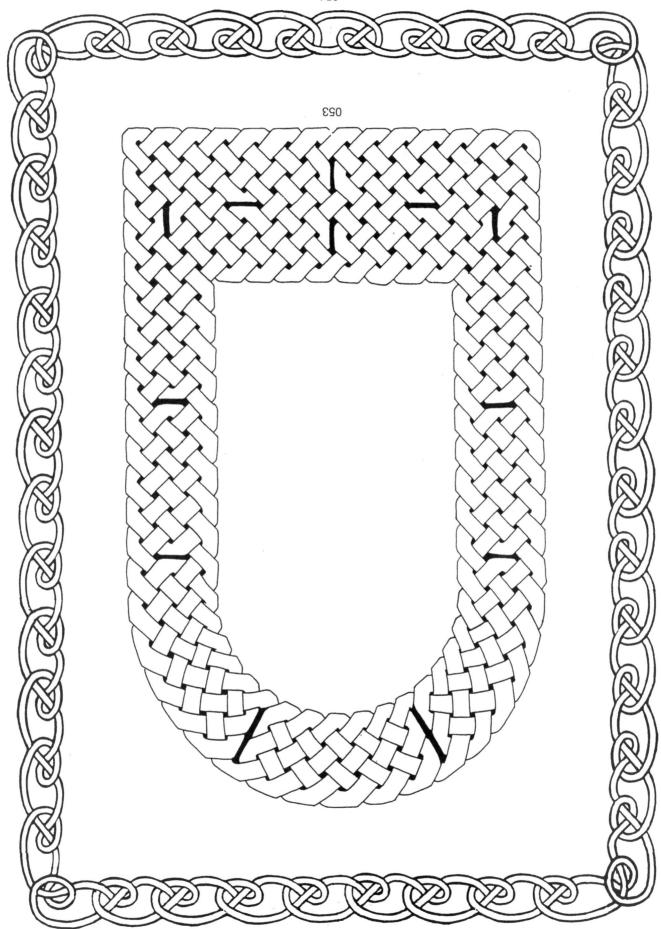

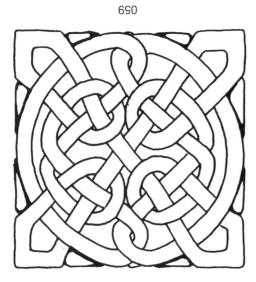

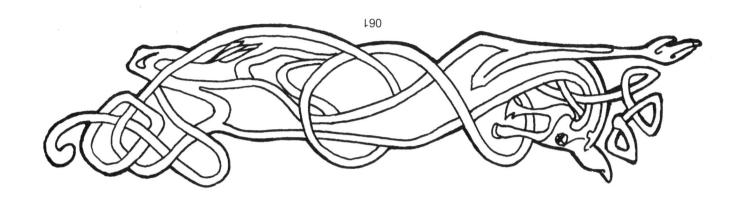

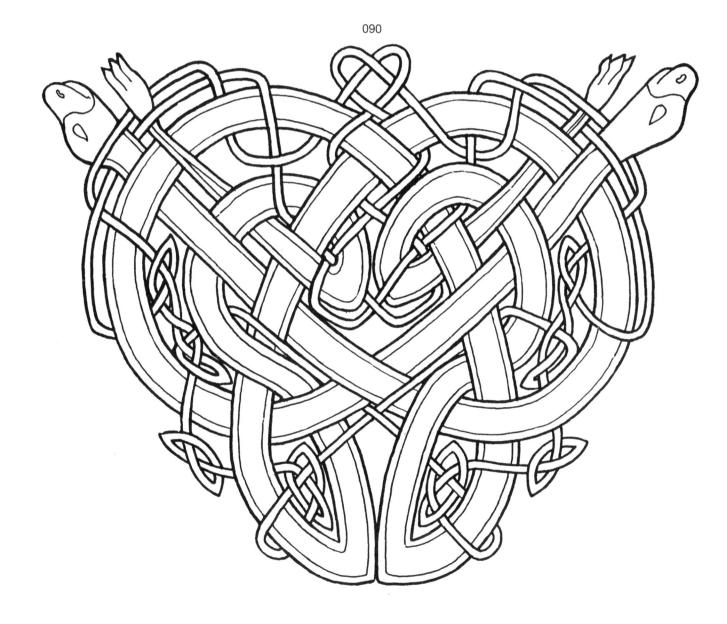

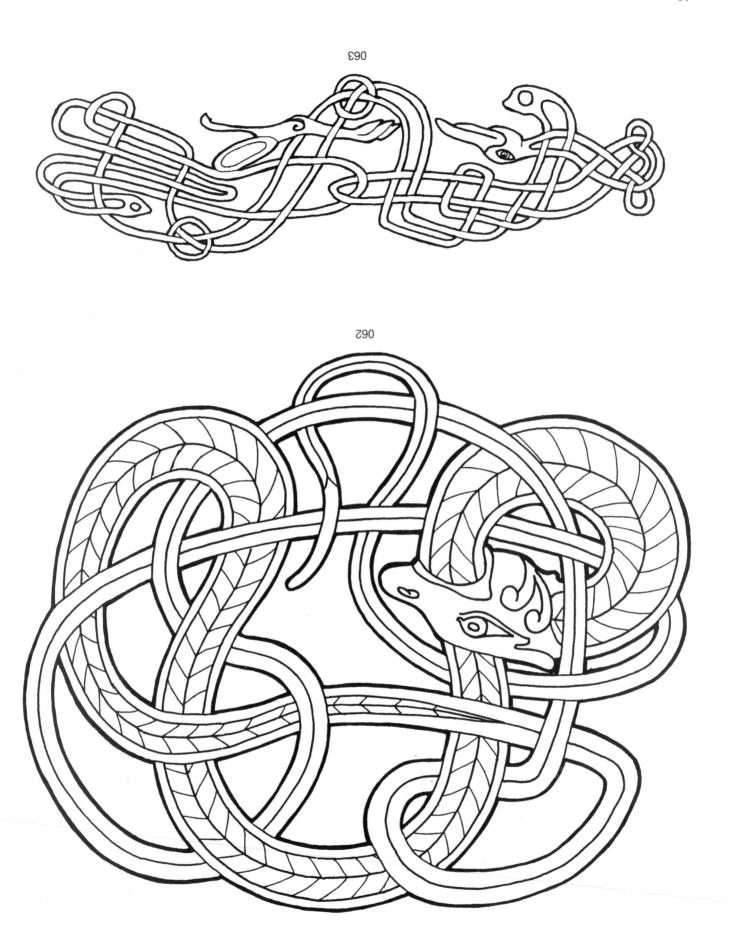

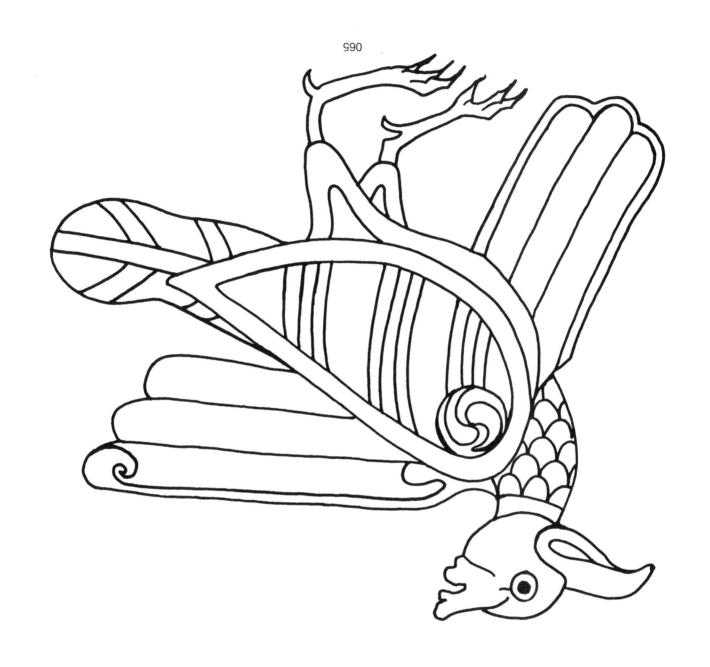

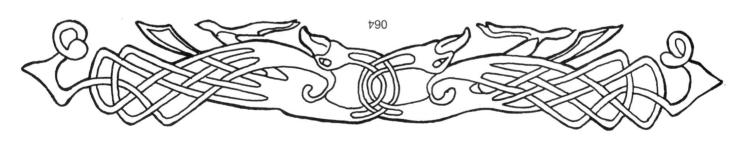

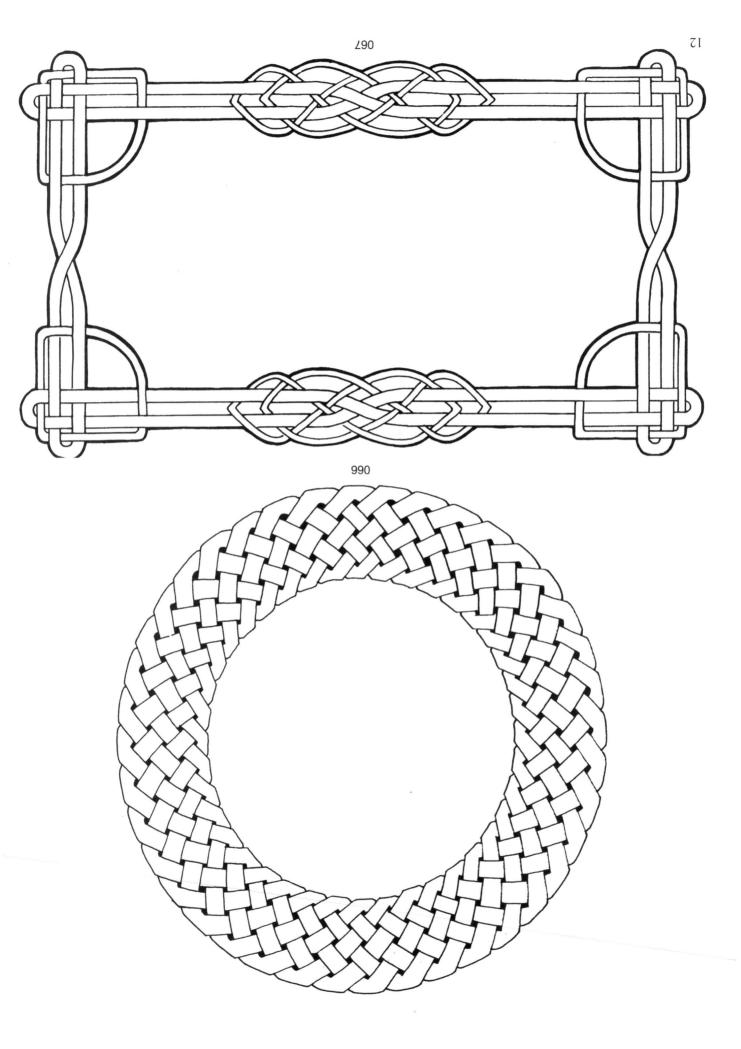

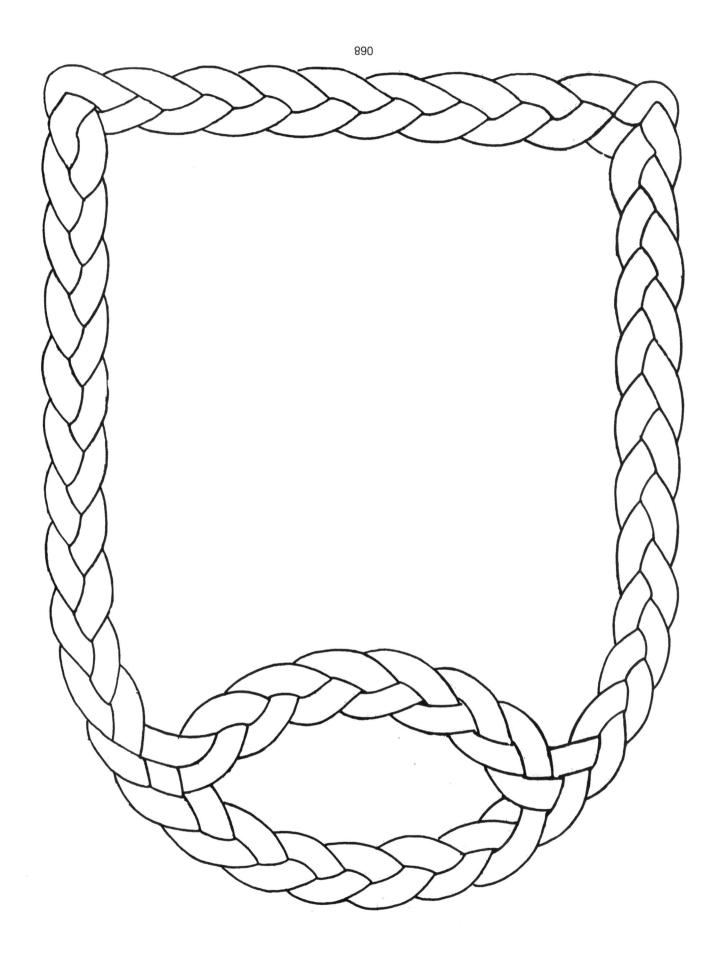

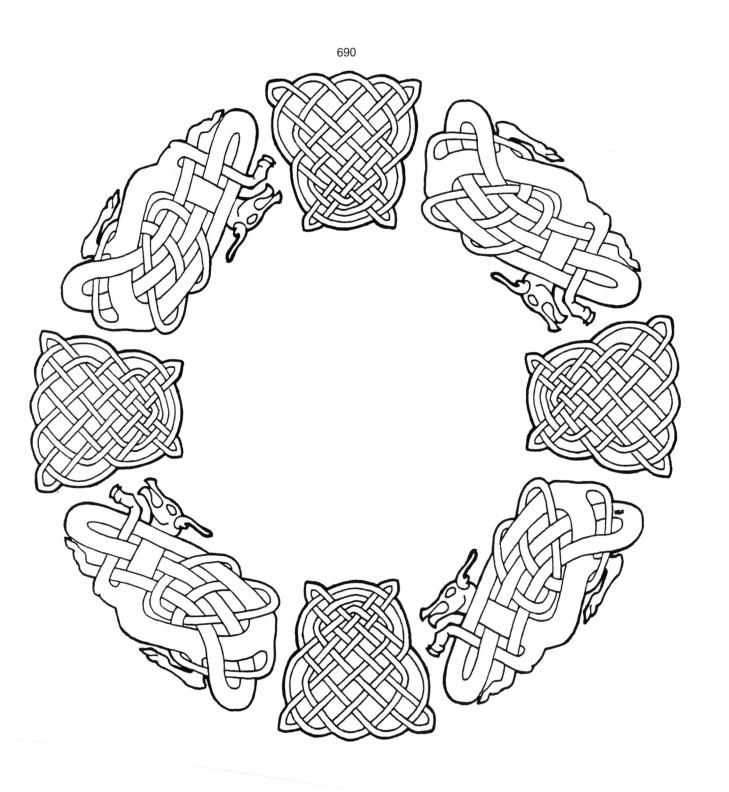

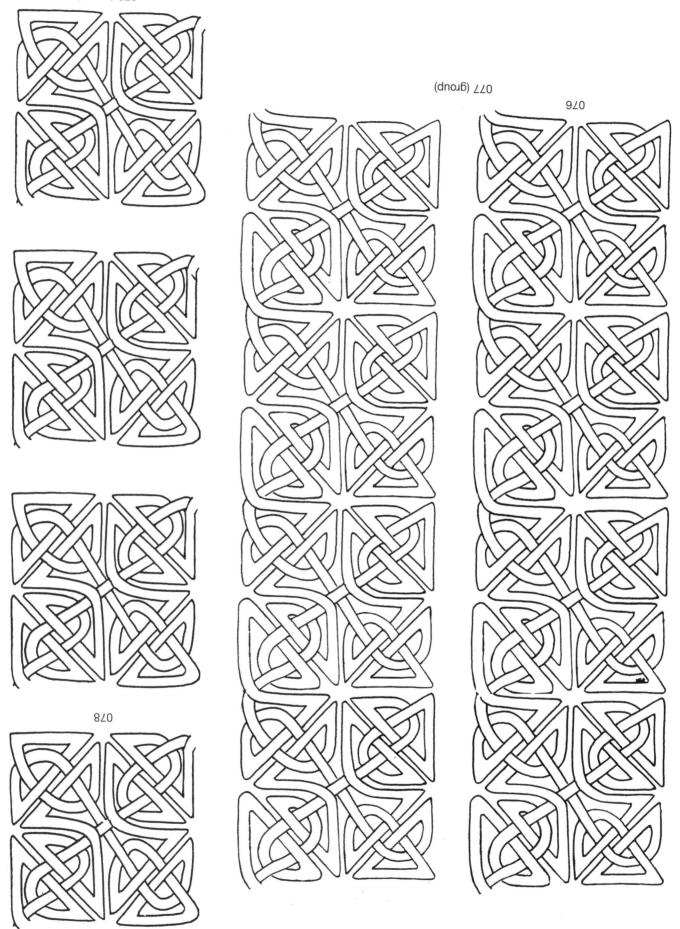

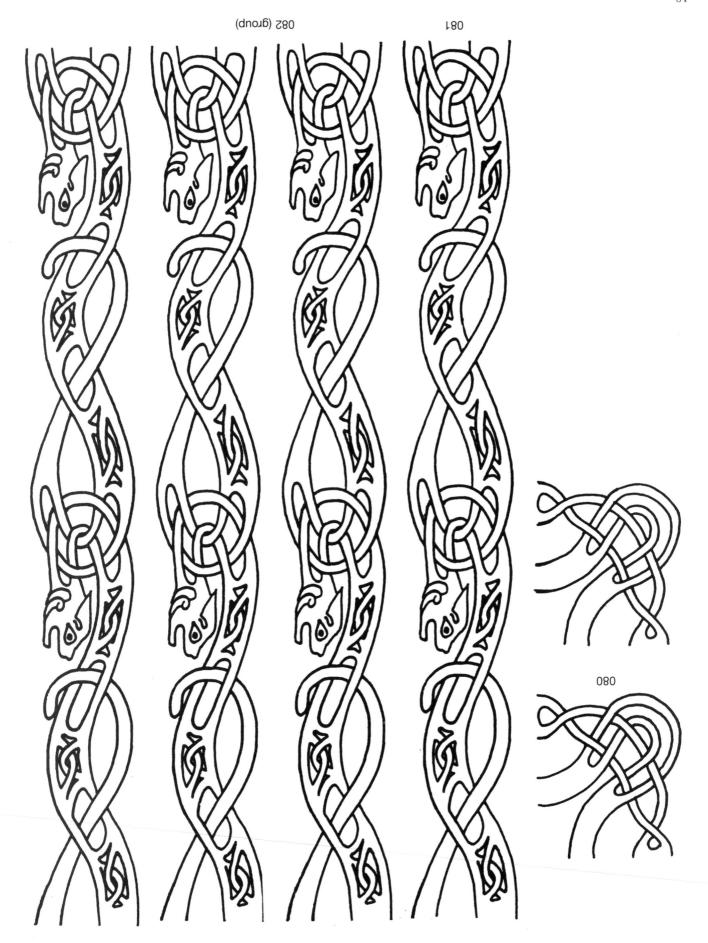

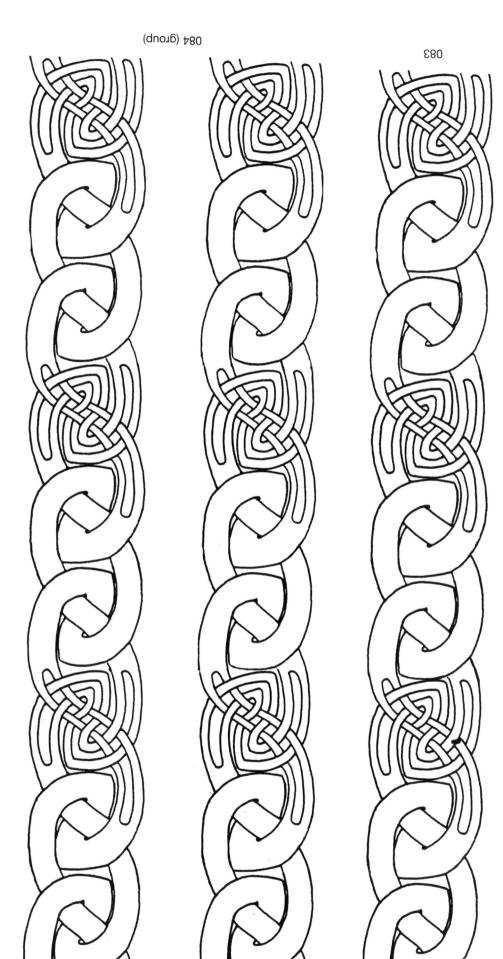

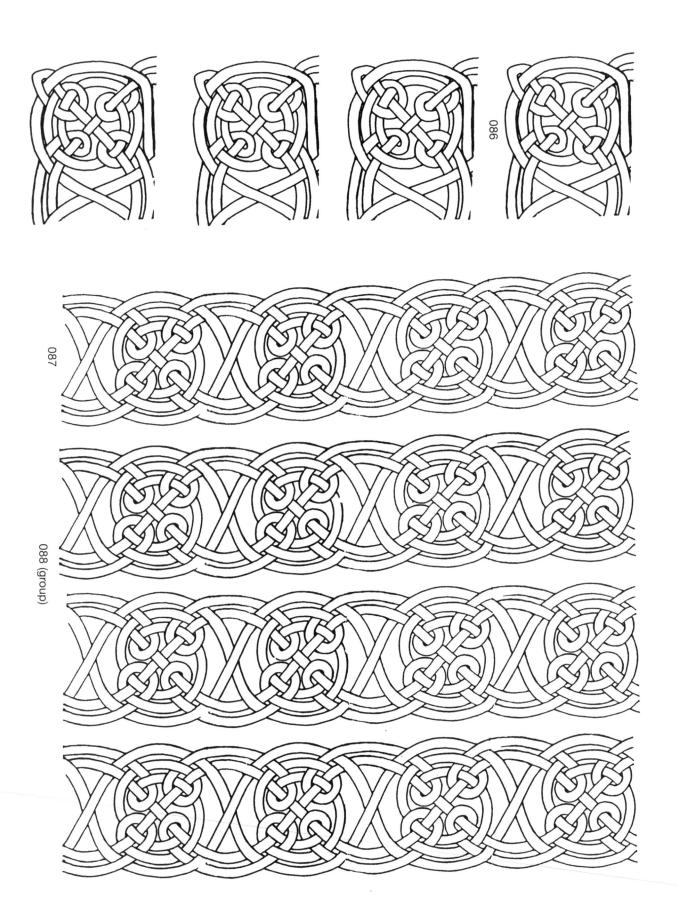

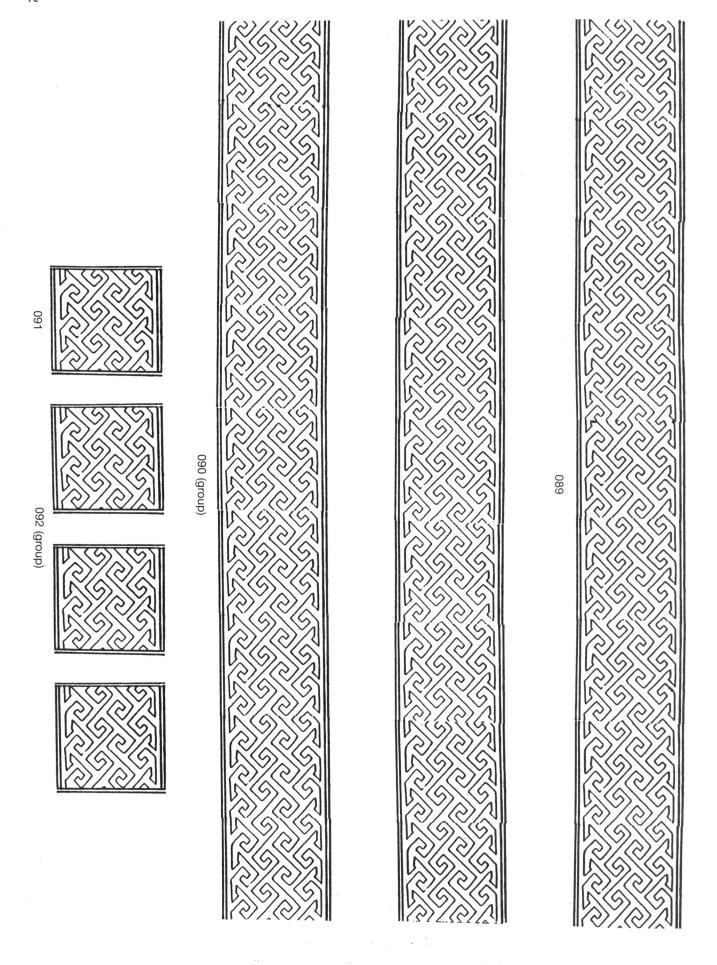

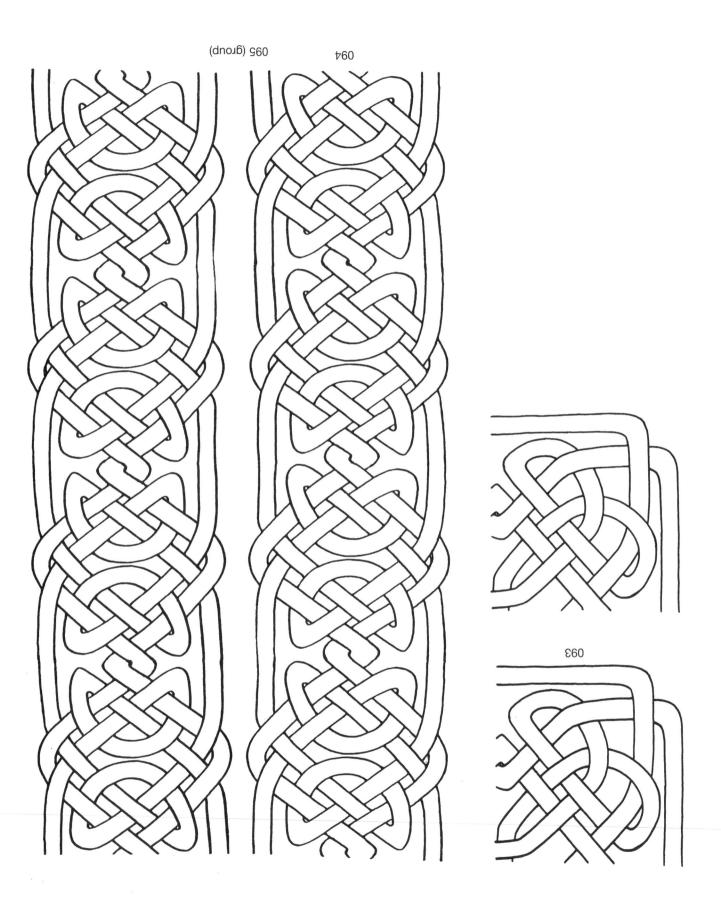

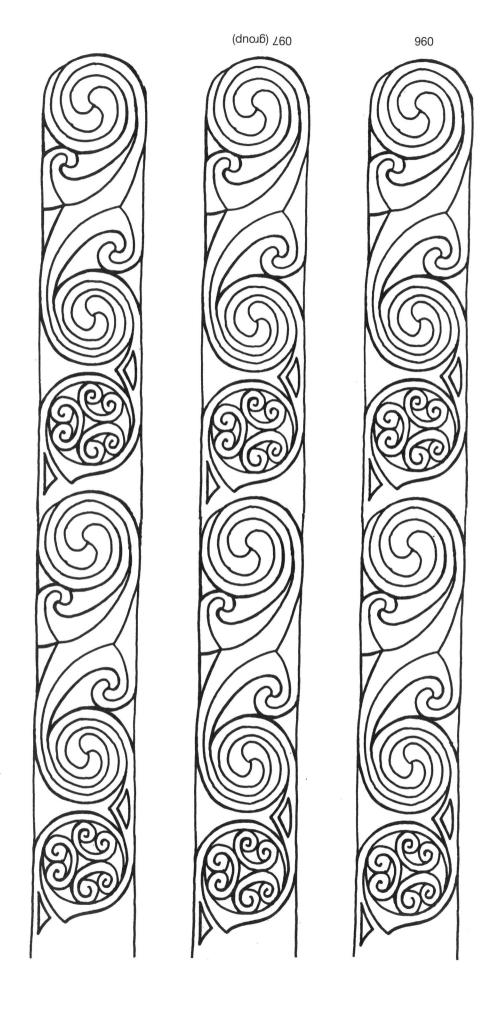

(dnonb) 660 860 77

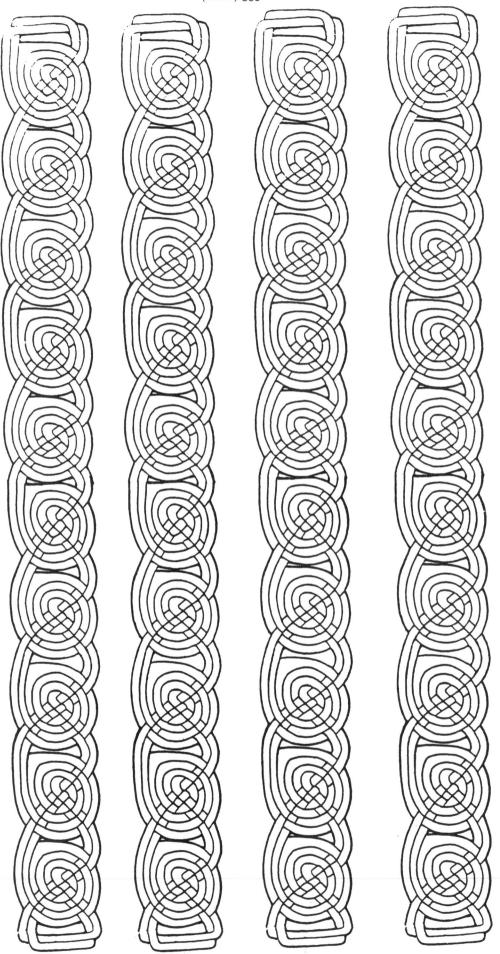

102 25

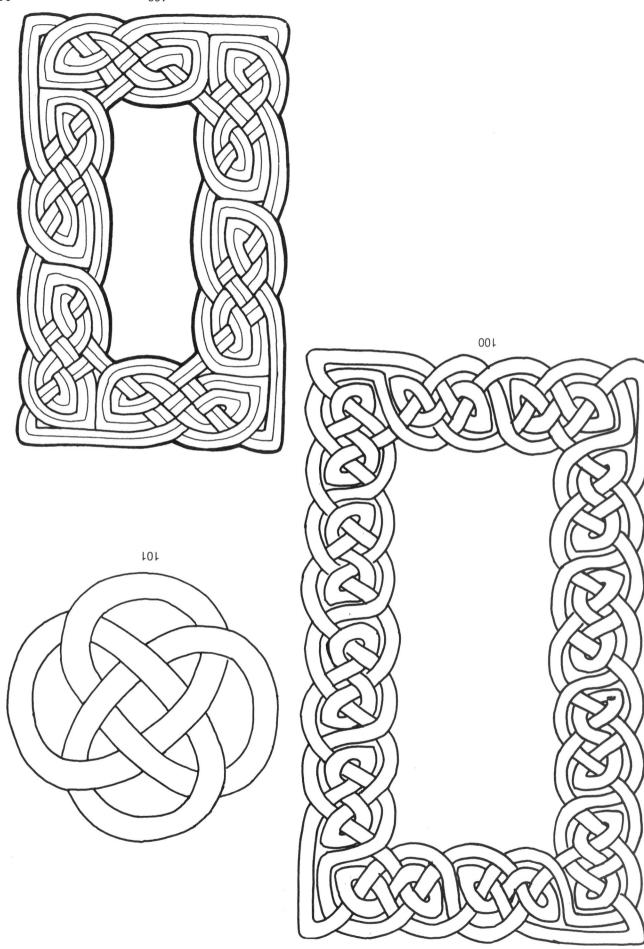

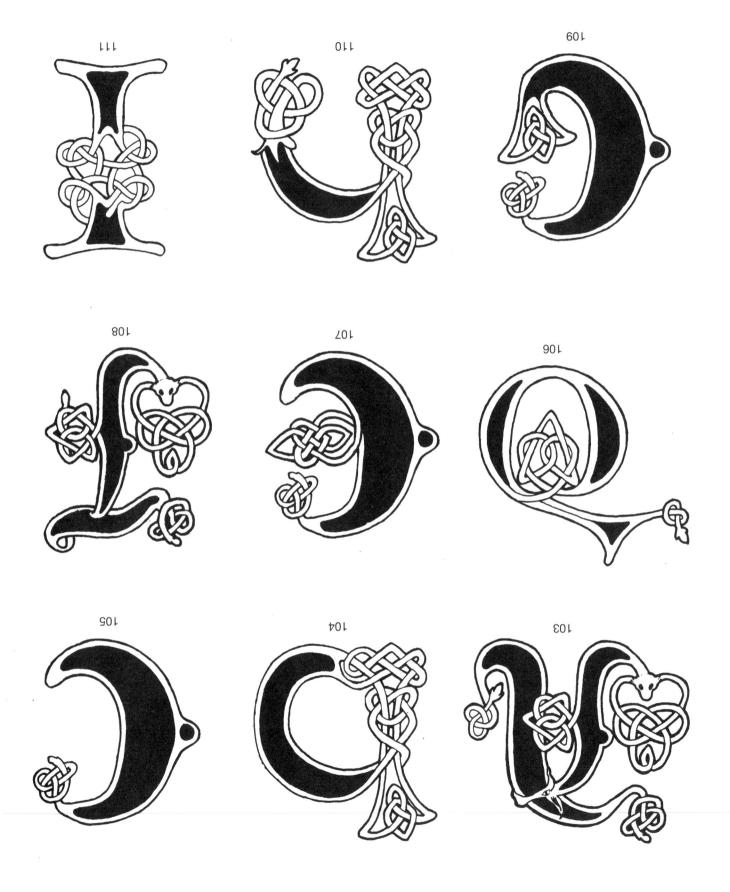

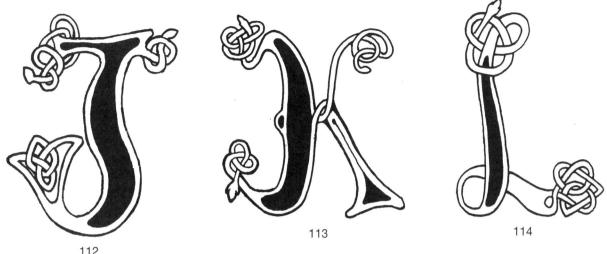

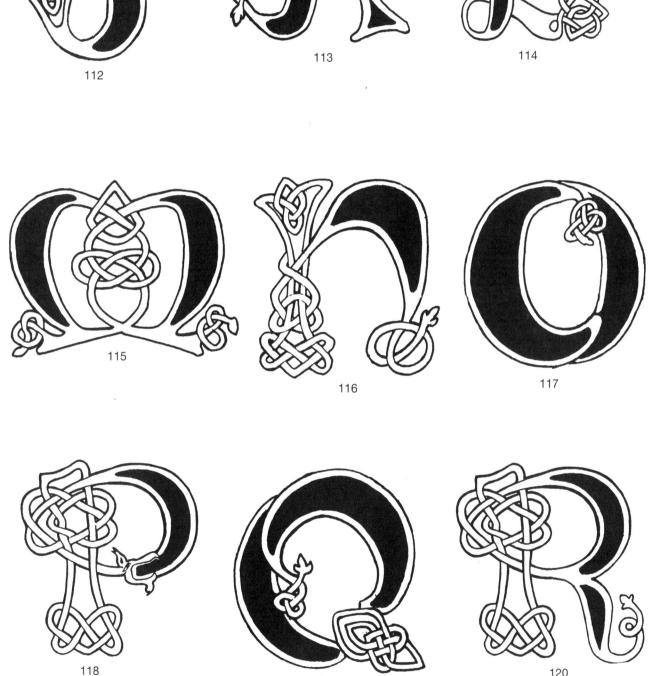

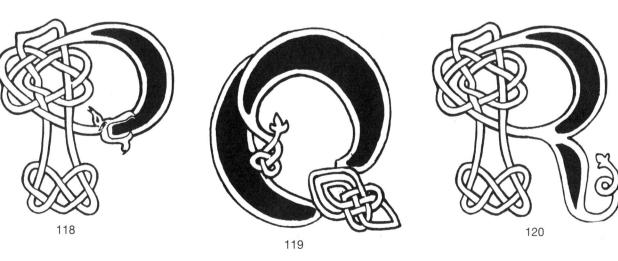

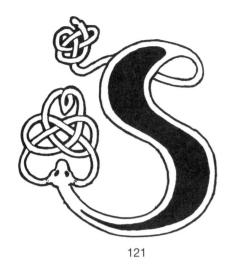

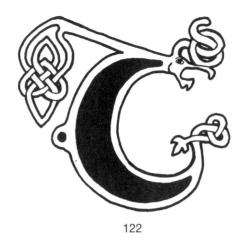

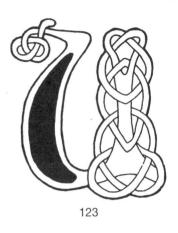

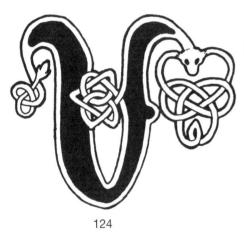

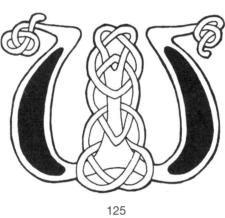

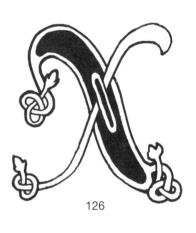

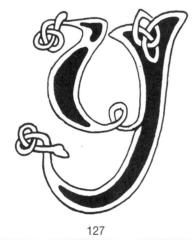

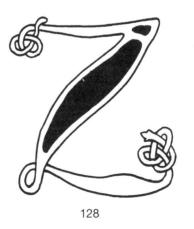

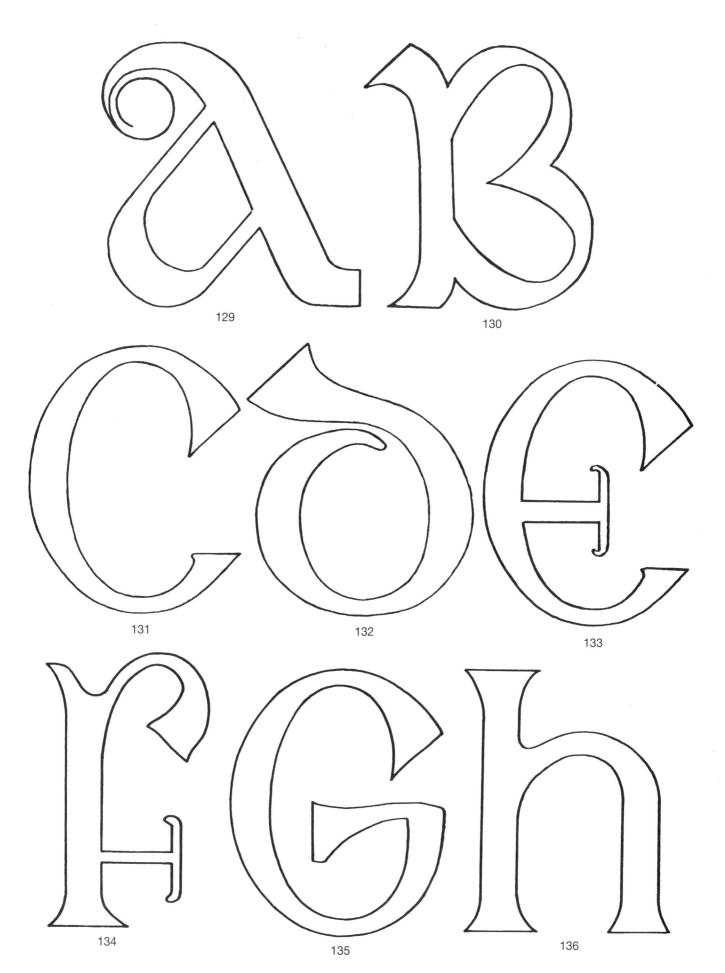

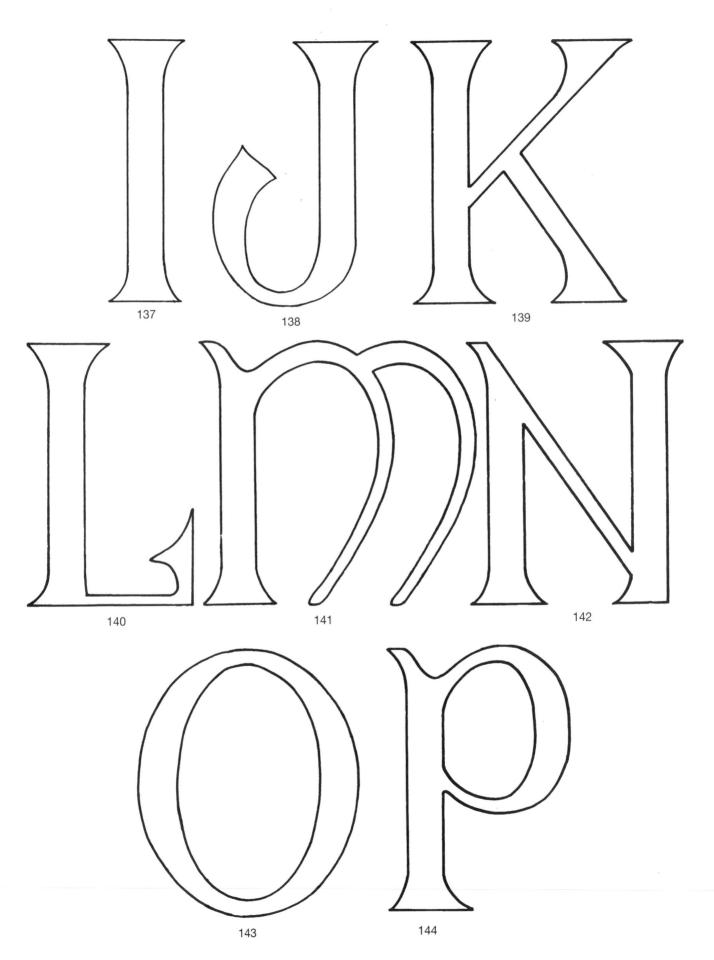

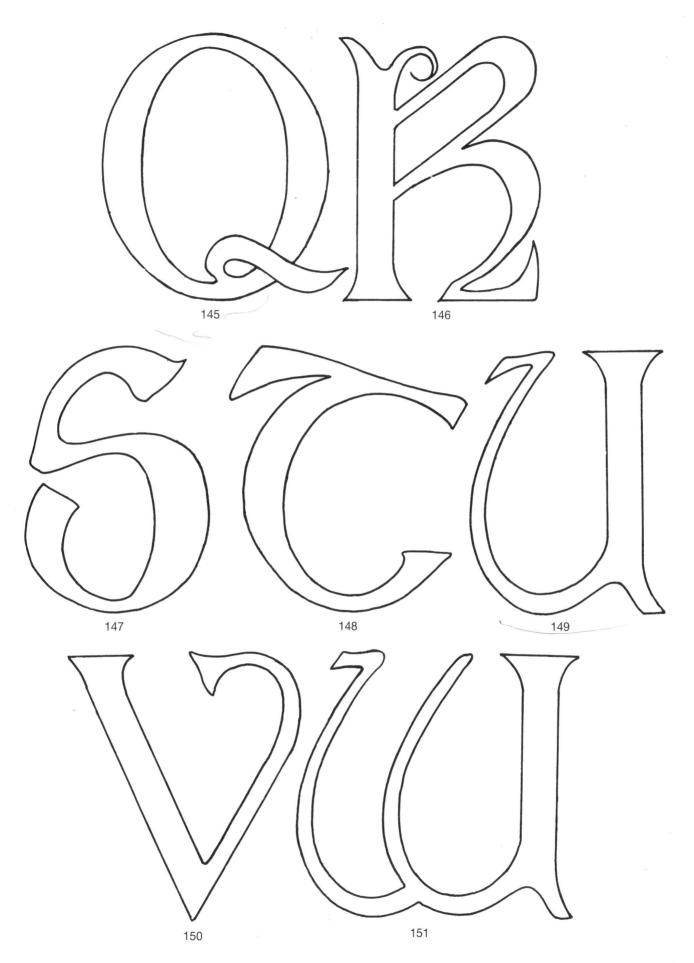

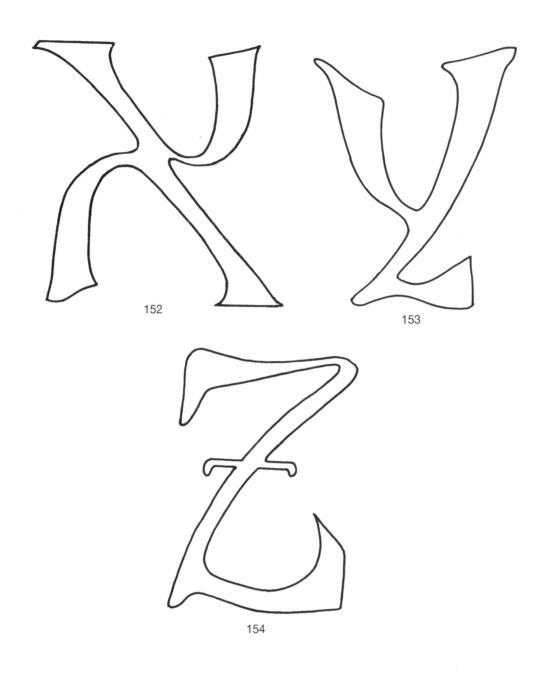

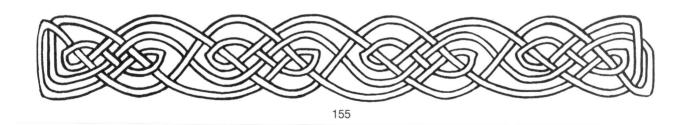

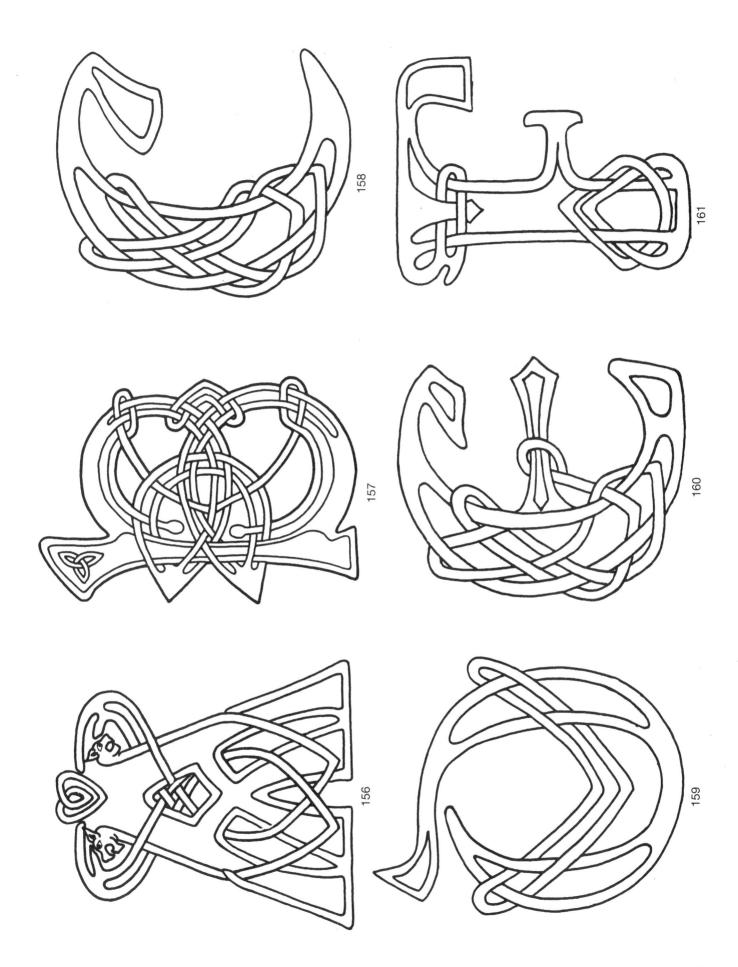

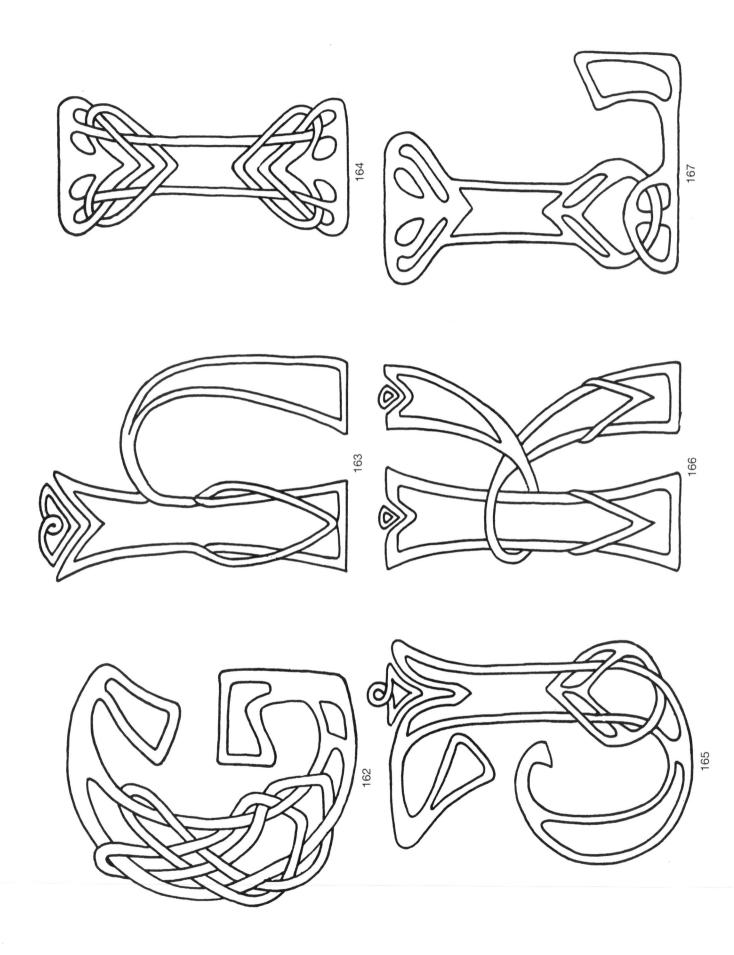

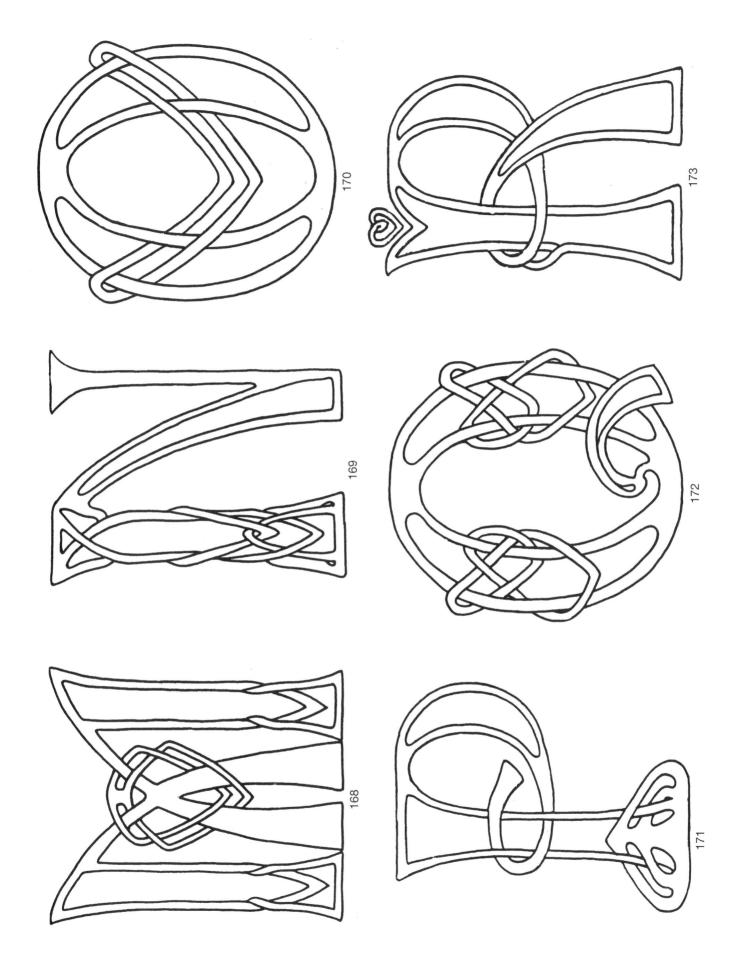

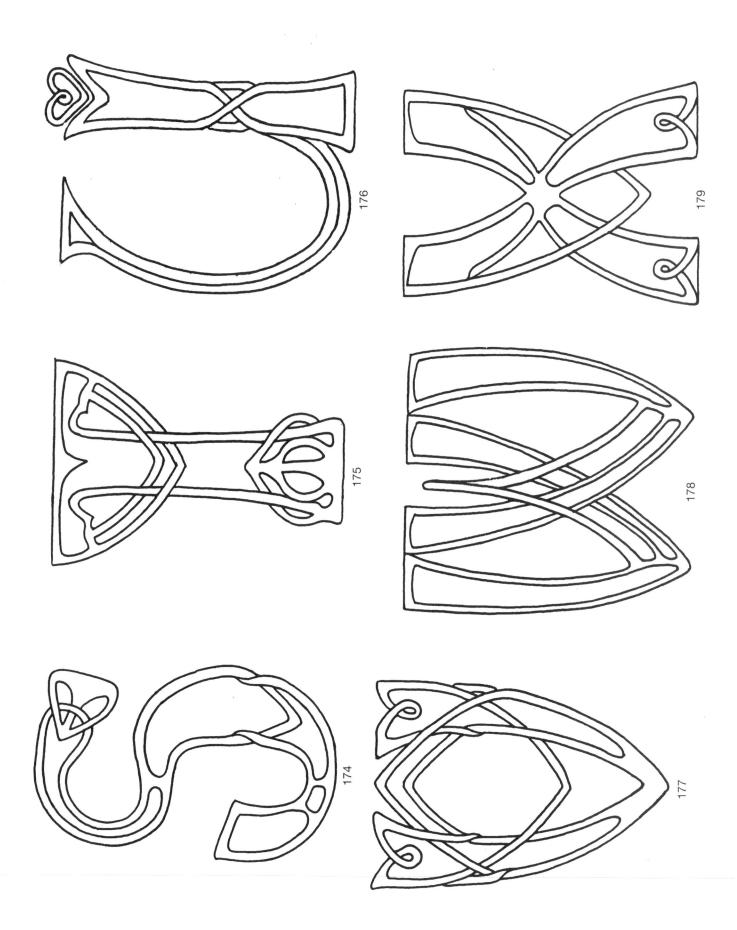

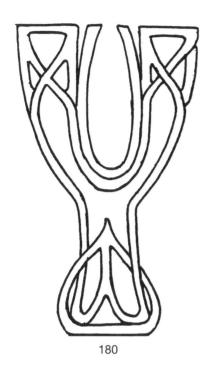

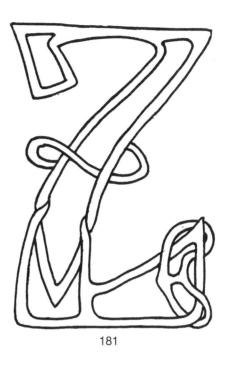

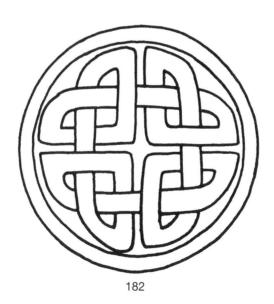

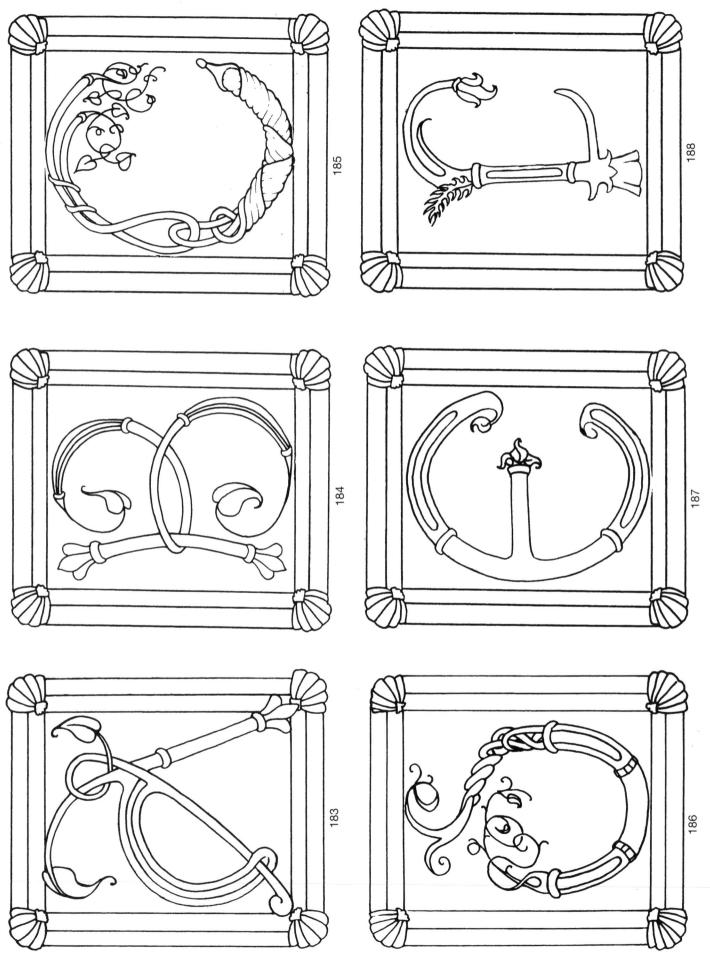

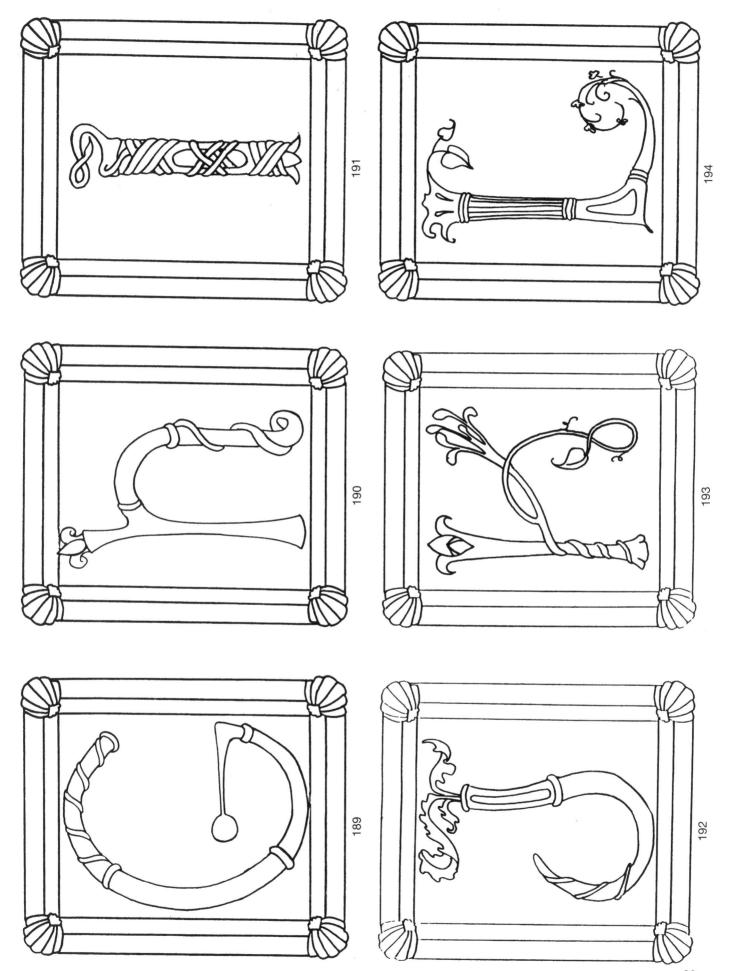

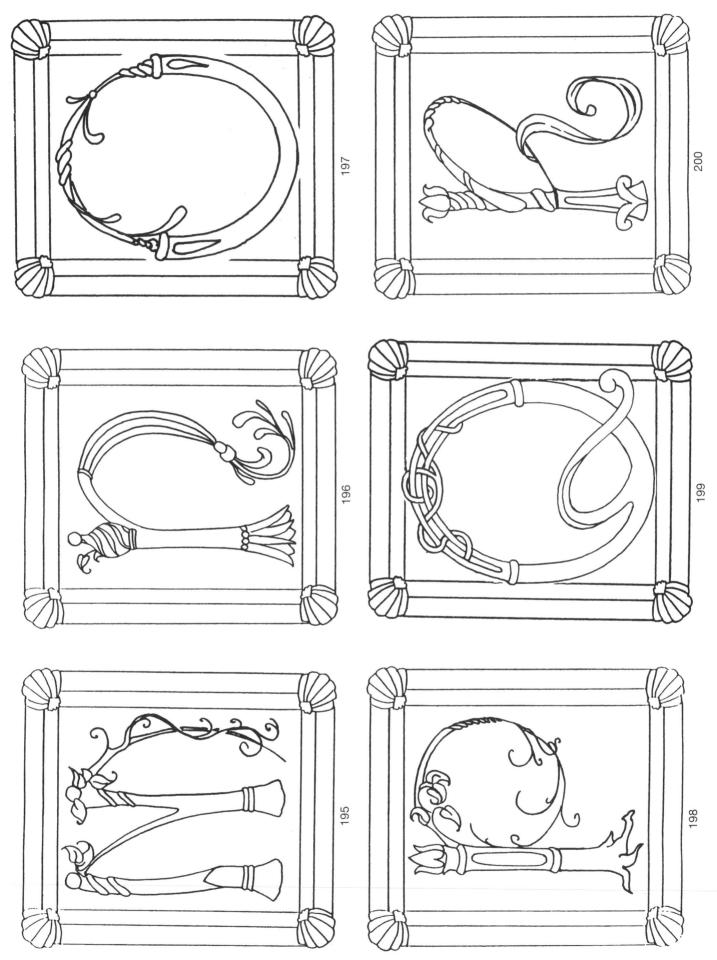

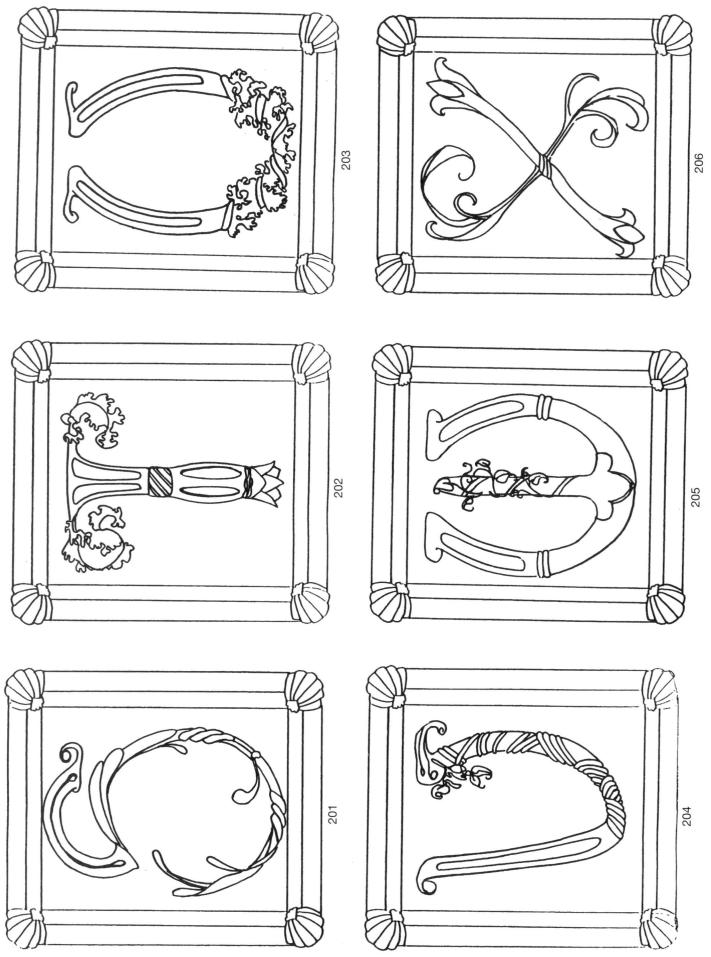

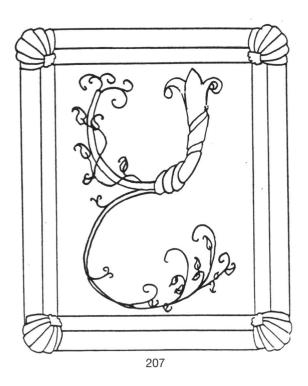

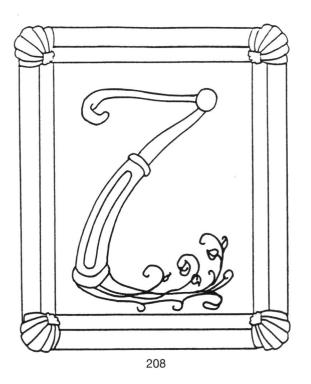

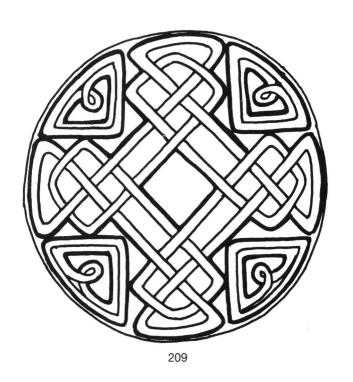

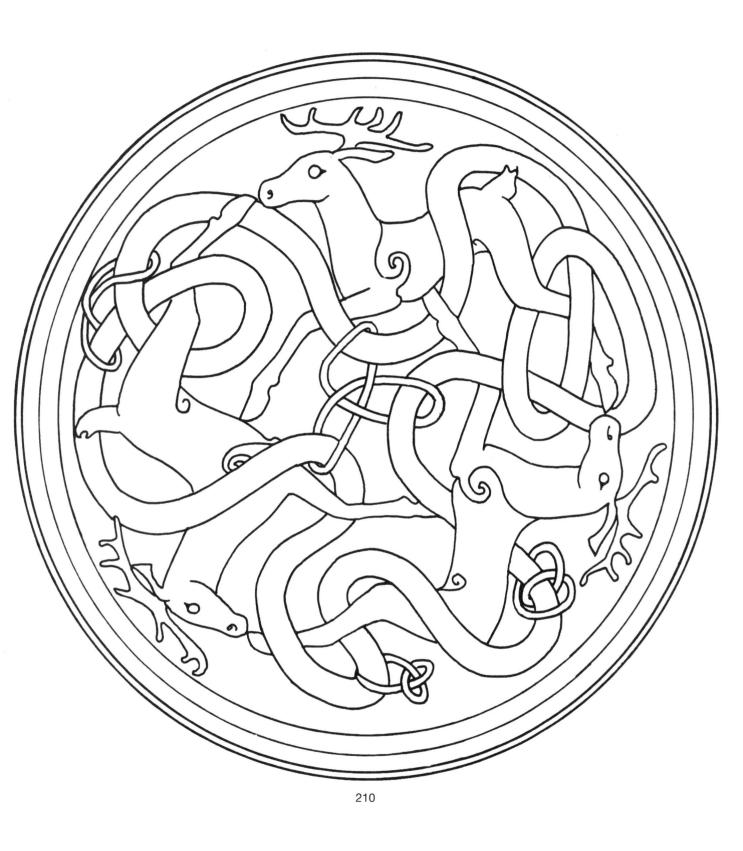

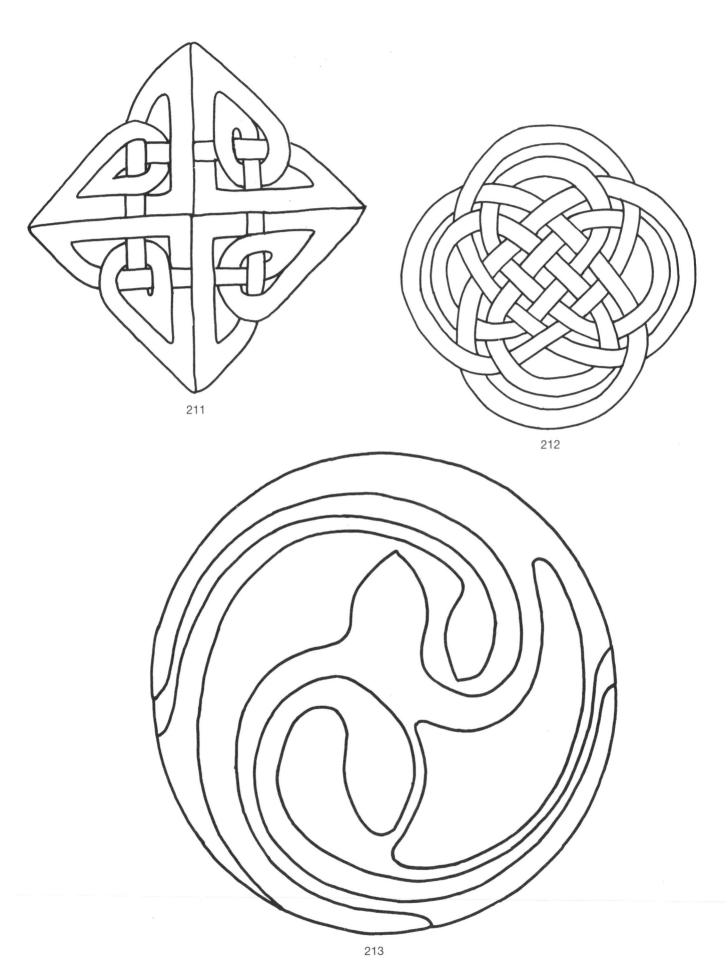

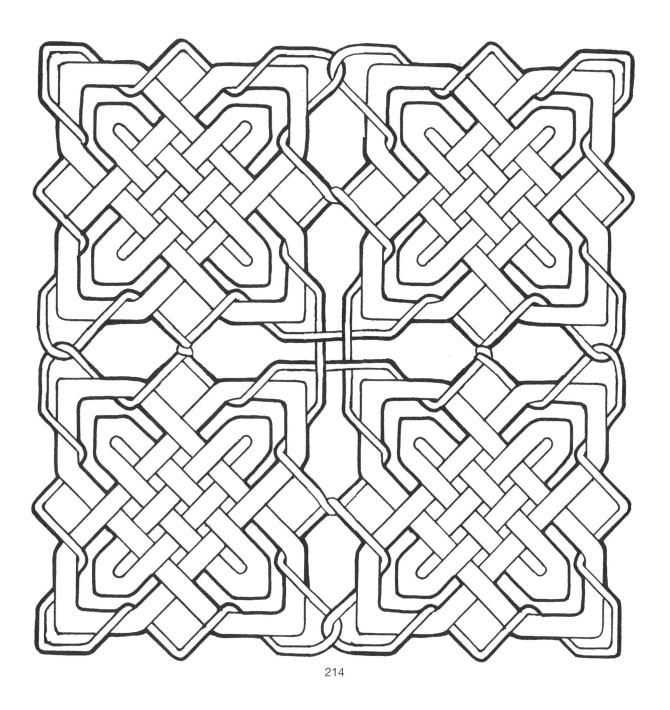

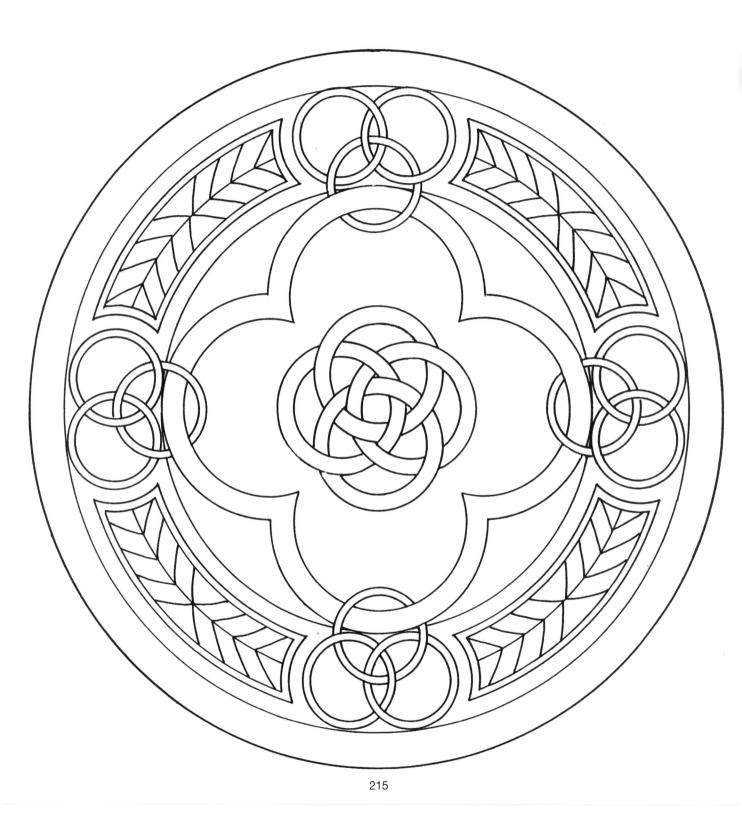

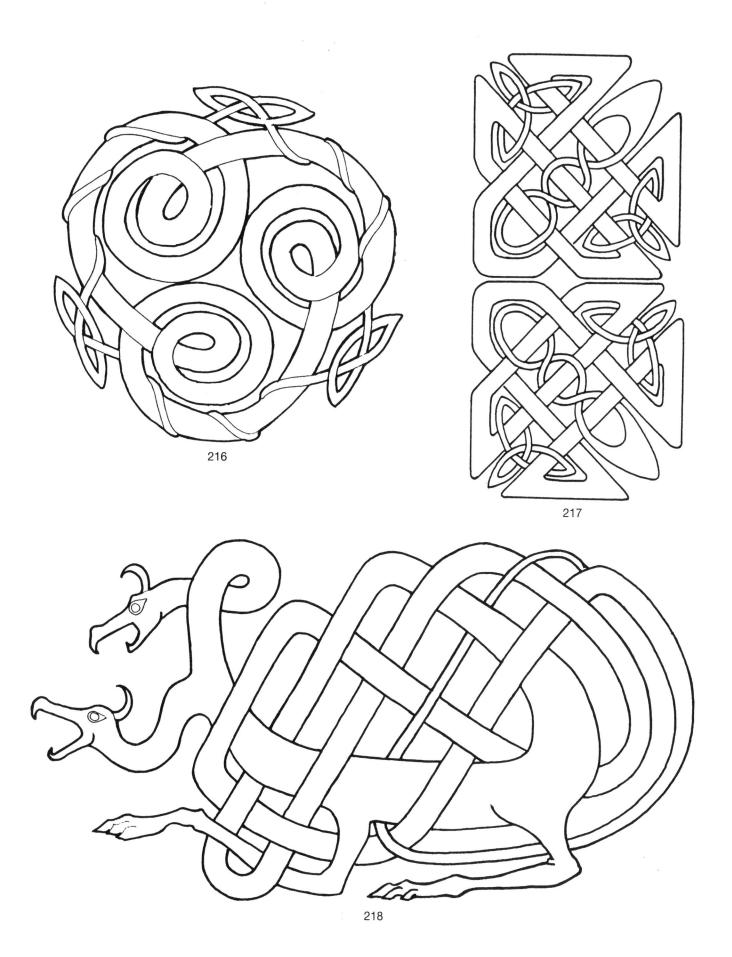

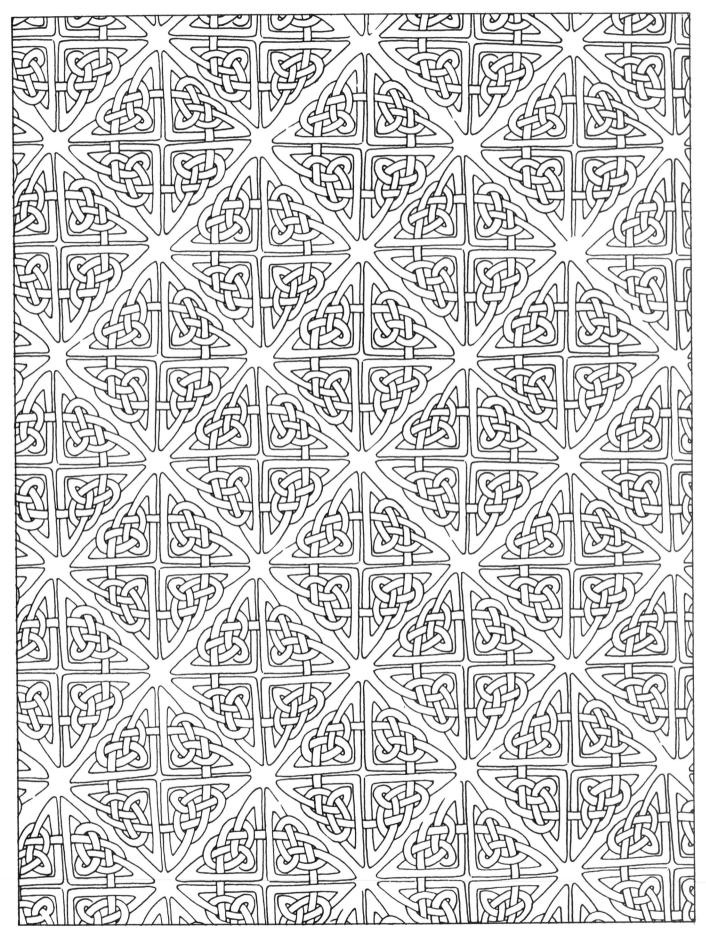

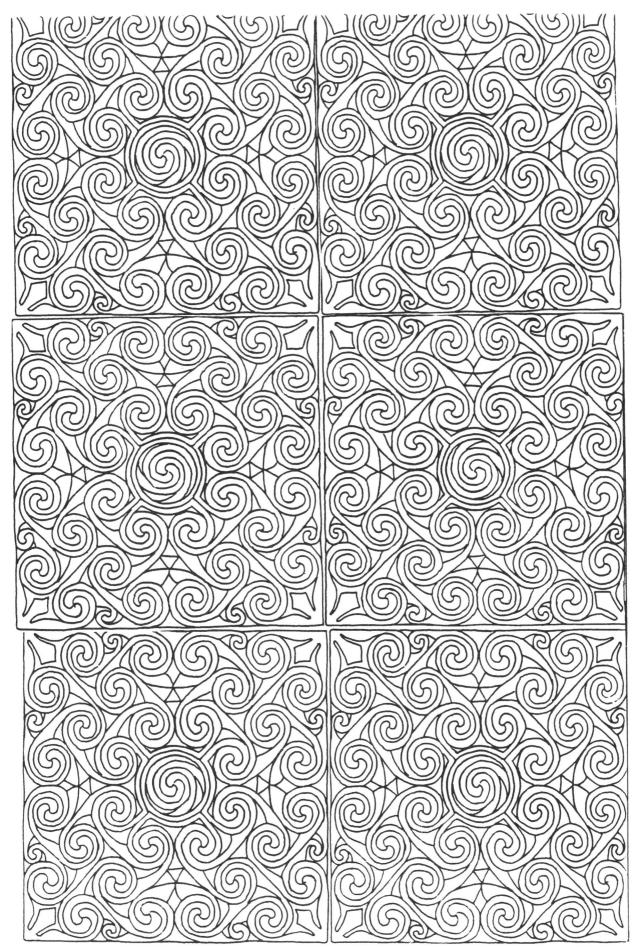

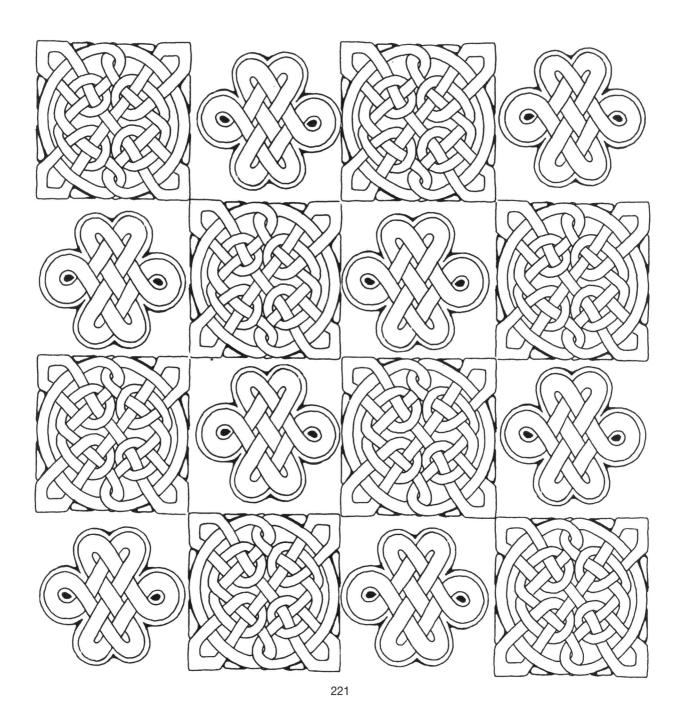